過年啦

- 中華繪本系列 -

中華教育

歡樂年年 ⑥

接財神

鄭力銘——主編
烏克麗麗——著
林琳、張潔——繪

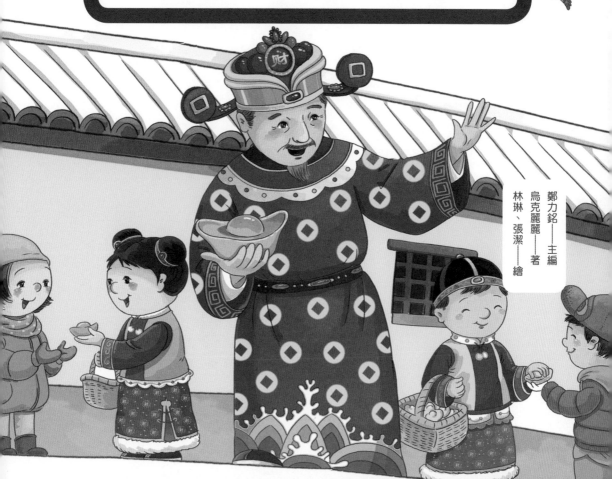

歡樂年年❻

接財神

鄭力銘——主編

烏克麗麗——著

林琳、張潔——繪

責任編輯：劉綽婷
裝幀設計：立青
排　版：陳美連
印　務：劉漢舉

出版 / 中華教育

香港北角英皇道 499 號北角工業大廈 1 樓 B

電話：（852）2137 2338

傳真：（852）2713 8202

電子郵件：info@chunghwabook.com.hk

網址：http://www.chunghwabook.com.hk

發行 / 香港聯合書刊物流有限公司

香港新界大埔汀麗路 36 號 中華商務印刷大廈 3 字樓

電話：（852）2150 2100

傳真：（852）2407 3062

電子郵件：info@suplogistics.com.hk

印刷 / 美雅印刷製本有限公司

香港觀塘榮業街 6 號海濱工業大廈 4 樓 A 室

版次 / 2018 年 1 月第 1 版第 1 次印刷

© 2018 中華教育

規格 / 16 開（210mm x 173mm）

ISBN / 978-988-8489-77-0

序言

　　這套書包括了《貼揮春》《團年飯》《燒爆竹》《拜年囉》《逛廟會》和《接財神》，內容很豐富，故事很精彩，是一套很值得閱讀和欣賞的好繪本。

　　中國人過年，有很多風俗習慣，也有多種具體的節日形式，這套繪本就以故事方式，把讀者帶到年文化的情境裏，感受過年的濃濃氛圍，尤其是故事裏彌漫親情，有闔家團圓、親子溝通的感人細節。如《貼揮春》這個繪本裏的對聯文化，不但故事有趣，也能學到知識。如《拜年囉》這個繪本，團團和圓圓給爺爺奶奶拜年、接紅包的細節，和諧、有趣，帶着家的溫暖，當然，裏面也有民俗知識，還有愛心的奉獻等等，說明繪本的故事創作者和插畫者，都是很用心的。在設計內容時，不只是為主題服務，還從孩子的需要出發，更有文化引領的高度。

　　傳統文化很有魅力，幾千年的生生不息一定是有道理的。為甚麼今天我們住進了都市的高樓大廈，還喜歡過年，還喜歡去貼揮春，去拜年，去迎接財神，去吃團年飯，去逛廟會？就是因為這些民間習俗裏，有家國情懷，有人間樸素的愛，有最基本的價值追求。

　　好好讀一讀「歡樂年年」系列吧，享受閱讀的樂趣，感受文化的魅力。

一轉眼就到了**大年初五**。

清晨的時候，團團做了一個夢。夢中一個身穿大紅袍、頭戴大金冠的老爺爺來到他的牀前，躬下腰，輕輕地喊道：「團團，你好呀！」

「咦，爺爺你怎麼知道我的名字呢？」團團揉揉眼睛。

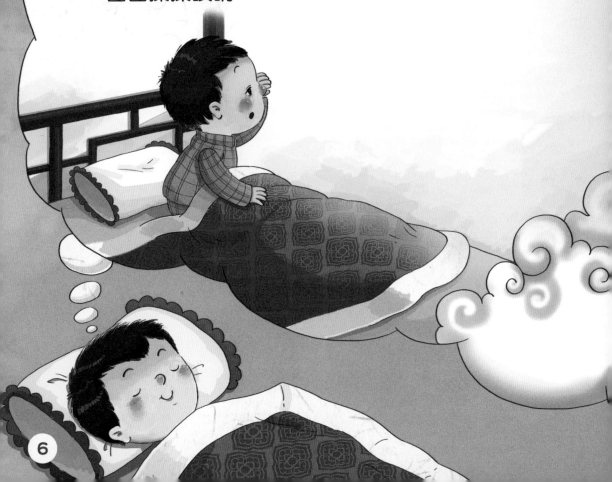

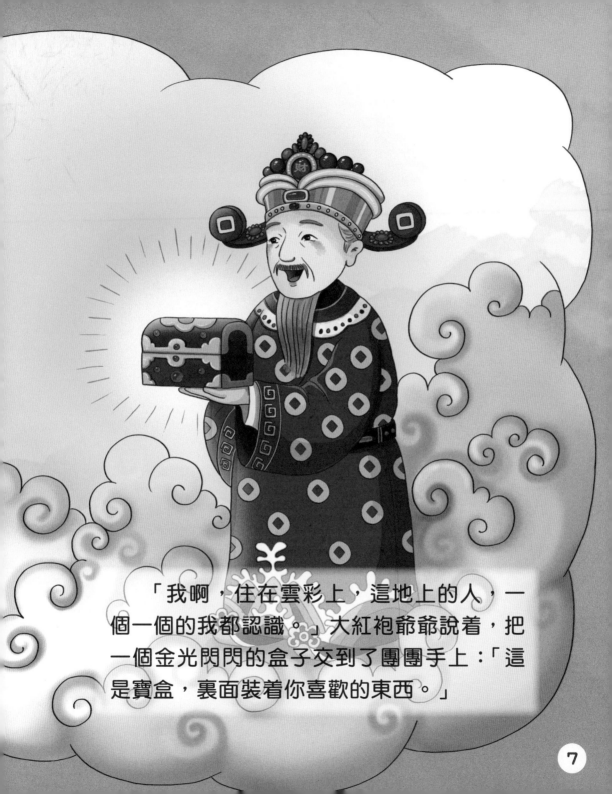

「我啊，住在雲彩上，這地上的人，一個一個的我都認識。」大紅袍爺爺說着，把一個金光閃閃的盒子交到了團團手上：「這是寶盒，裏面裝着你喜歡的東西。」

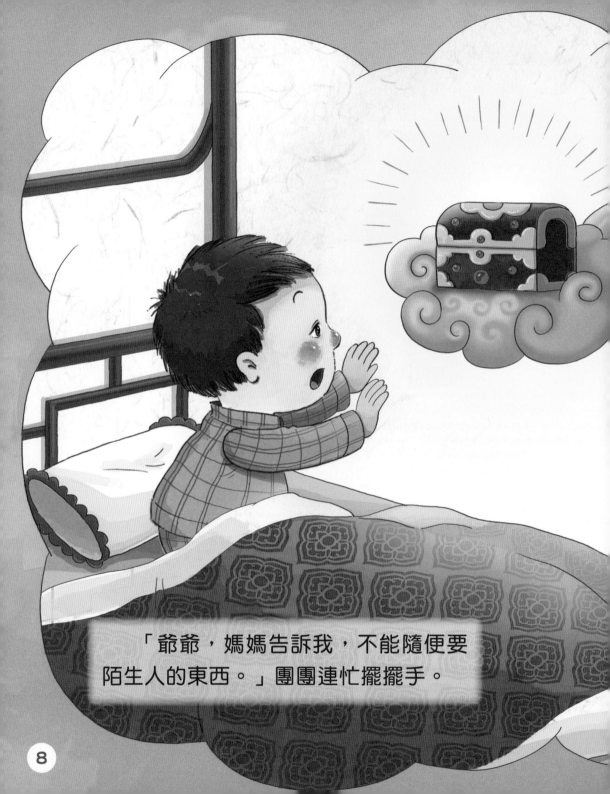

「爺爺，媽媽告訴我，不能隨便要
陌生人的東西。」團團連忙擺擺手。

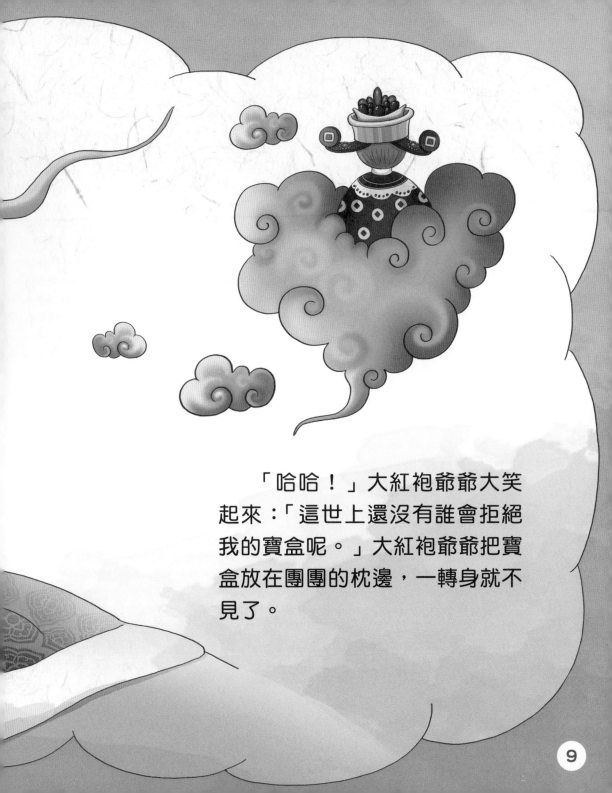

「哈哈！」大紅袍爺爺大笑起來：「這世上還沒有誰會拒絕我的寶盒呢。」大紅袍爺爺把寶盒放在團團的枕邊，一轉身就不見了。

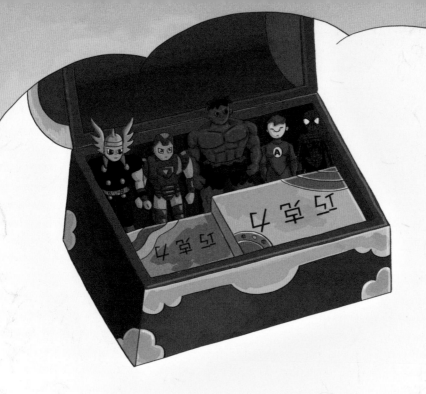

　　團團打開寶盒，哇，裏面都是各種各樣的超級英雄和巧克力。他摸了又摸，聞了又聞，抓起一塊巧克力剛要往嘴裏送，忽然聽到一陣「噹噹噹」的聲音。

　　「哎呀，好吵啊！」團團努力不去聽這噪音，張大嘴巴又要去咬巧克力，這時又響起一連串清脆的剁（粵：躲）刀聲。

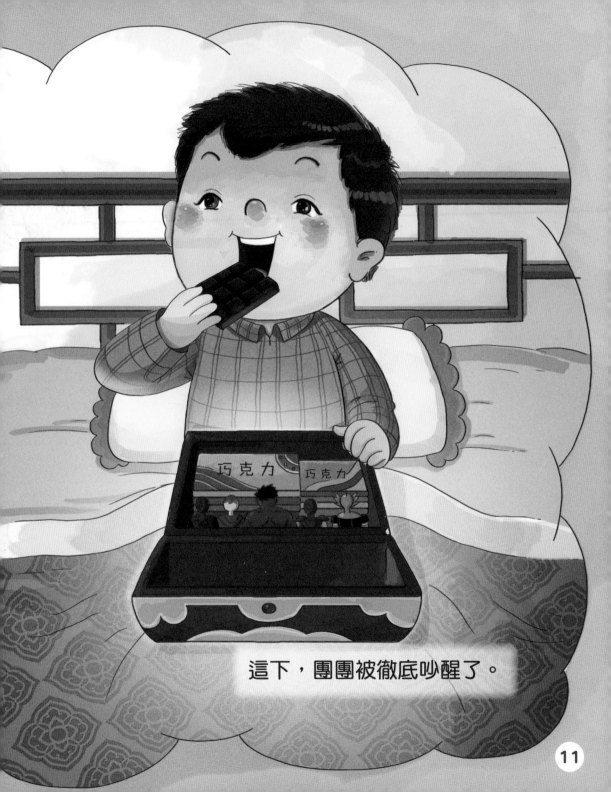

這下，團團被徹底吵醒了。

11

團團從牀上爬起來，順着「噹噹噹」的聲音來到廚房，原來是嫲嫲正在做飯。

「嫲嫲，您在幹甚麼呀？」團團打了一個大哈欠：「都把我的美夢吵醒了！」

「今天是正月初五，嫲嫲剁肉餡，包餃子呢！」

「包餃子？」團團不明白了：「我們不是才吃過餃子嗎？」

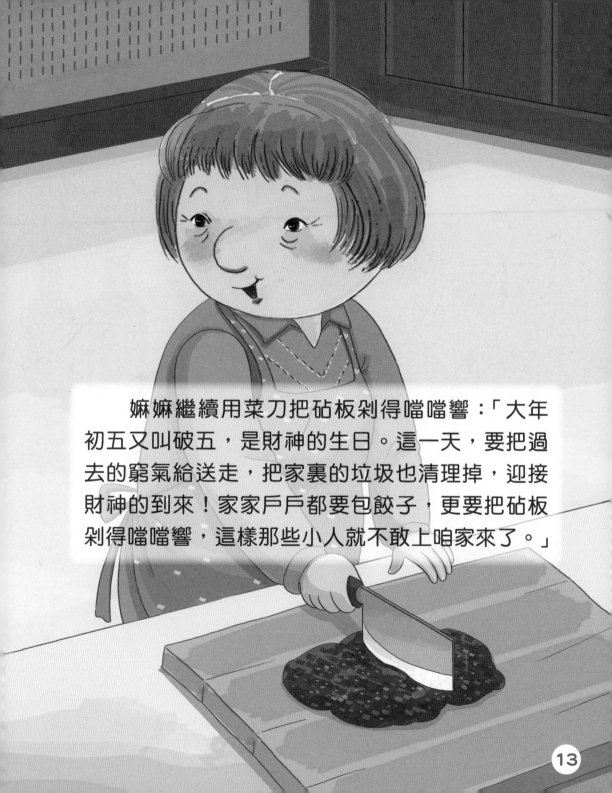

　　嬷嬷繼續用菜刀把砧板剁得噹噹響：「大年初五又叫破五，是財神的生日。這一天，要把過去的窮氣給送走，把家裏的垃圾也清理掉，迎接財神的到來！家家戶戶都要包餃子，更要把砧板剁得噹噹響，這樣那些小人就不敢上咱家來了。」

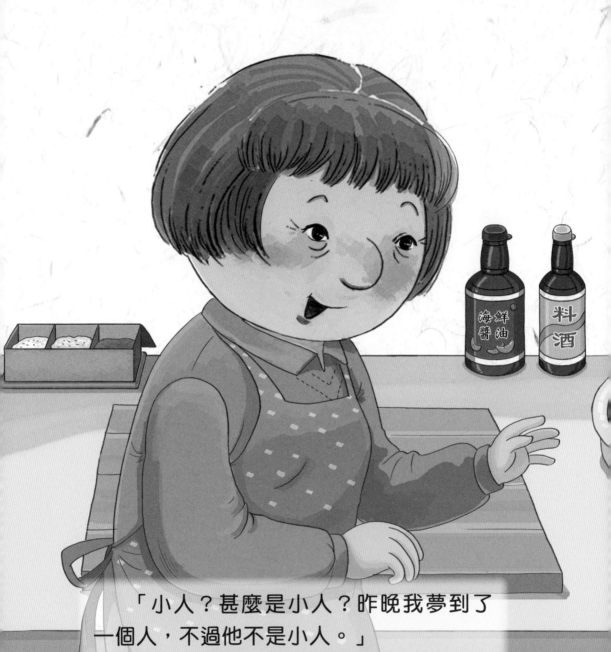

「小人？甚麼是小人？昨晚我夢到了
一個人，不過他不是小人。」
「長甚麼樣子呢？」嫲嫲有點兒好奇。

「是個穿紅袍、戴金冠的老爺爺，可慈祥了，他還要送我一個寶盒呢。」團團比劃着。

「哎呀，你們快過來聽聽，團團夢到財神來咱家了！」嫲嫲很興奮地喊起來：「看來今年這一年，咱家肯定會財旺人旺的！」

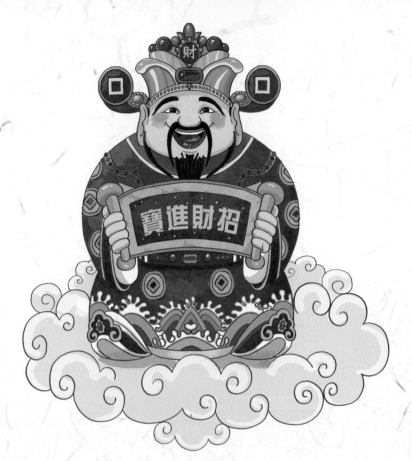

財神爺

　　爸爸媽媽和爺爺來到廚房，聽了嫲嫲的
話都十分高興。

　　爺爺告訴團團，財神是漢族民間傳說中
主管財源的神仙，民間通常會在正月初五財神
生日這天掛燈籠、放鞭炮，祈求來年大豐收。

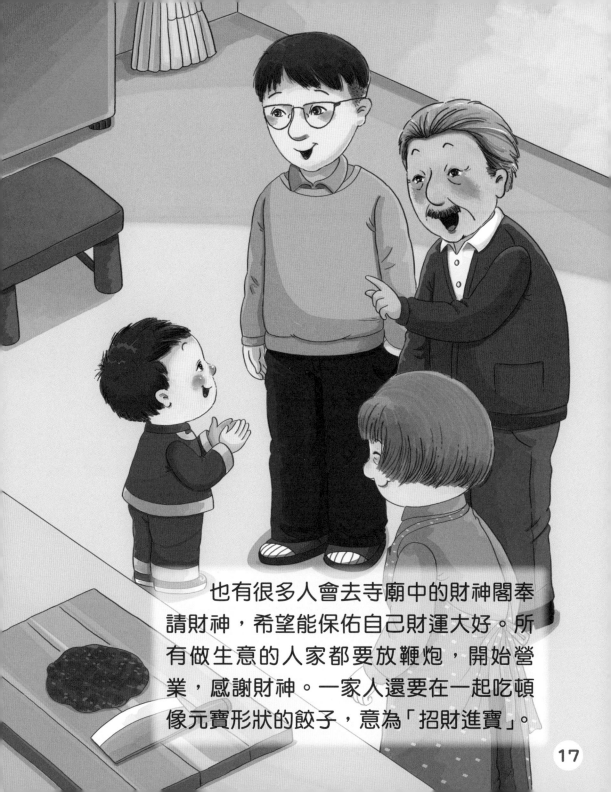

也有很多人會去寺廟中的財神閣奉請財神，希望能保佑自己財運大好。所有做生意的人家都要放鞭炮，開始營業，感謝財神。一家人還要在一起吃頓像元寶形狀的餃子，意為「招財進寶」。

爸爸興致勃勃地說：「今天是財神降臨的日子，團團又夢到了財神，說不定一會兒天上就會有元寶掉下來。我們家要不要派一個人去門口等着撿元寶呢？」

「爸爸，我要去撿元寶！」
圓圓也起牀了。

「不行，要我去才行！財神
爺爺見過我，他看到我在大門
口，一定會扔元寶給我的！」
團團說得好像還挺有道理的。

最後，團團和圓圓一起來
到大門口等元寶從天而降。

今天是個大晴天，太陽温暖和煦，陽光灑在路邊的積雪上，反射出銀色的光，閃閃發亮。

團團和圓圓一個站在門左邊，一個站在門右邊，瞪大眼睛望着天空，等着元寶從天而降。

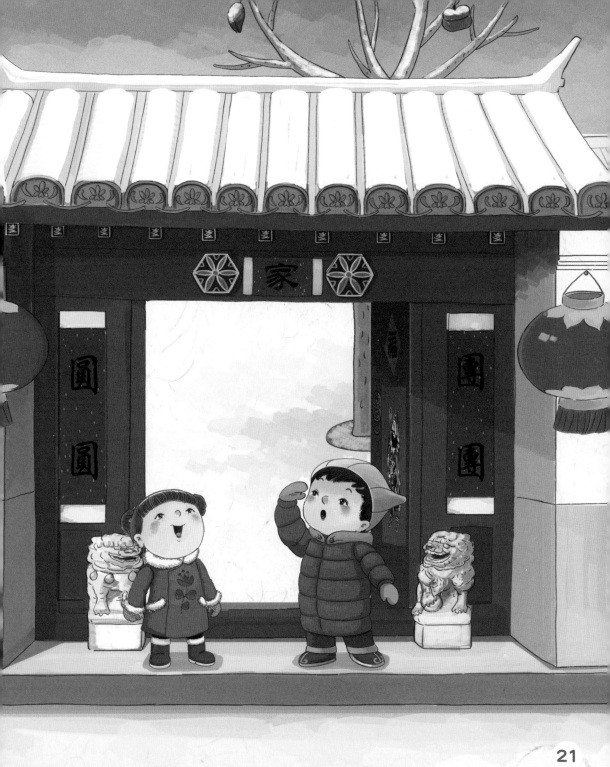

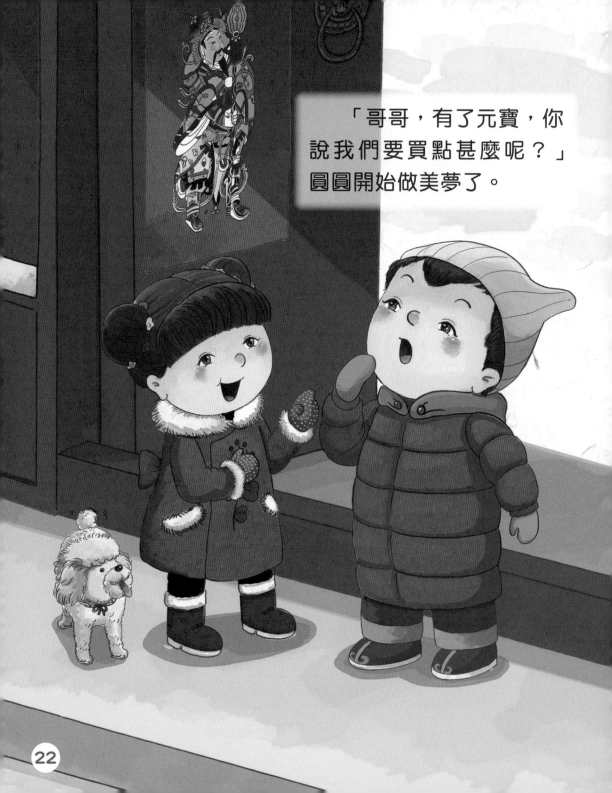

「哥哥，有了元寶，你說我們要買點甚麼呢？」圓圓開始做美夢了。

　　「應該想買甚麼就能買甚麼吧！」團團想了想，「除了買超級英雄和巧克力，我還想給爺爺嫲嫲買一部好手機，這樣就算我們回家了，也能隨時跟爺爺嫲嫲聊天。」

　　兩個孩子沐浴在清新的陽光下，你一言我一語的，爺爺遠遠地坐在躺椅上看着他們，彷彿能看到生命正在蓬勃地生長。

　　團團和圓圓等了好久好久，都沒有元寶從天而降。只有胡同裏小孩的嬉笑聲和麻雀從頭頂飛過去的嘰嘰喳喳聲。

　　圓圓有點兒不耐煩了：「哥哥，是不是財神到別的地方去了，忘了來我們家了？」

　　「才不會呢！」團團很認真地說：「財神跟我已經是好朋友了，他一定會送給我元寶的！」

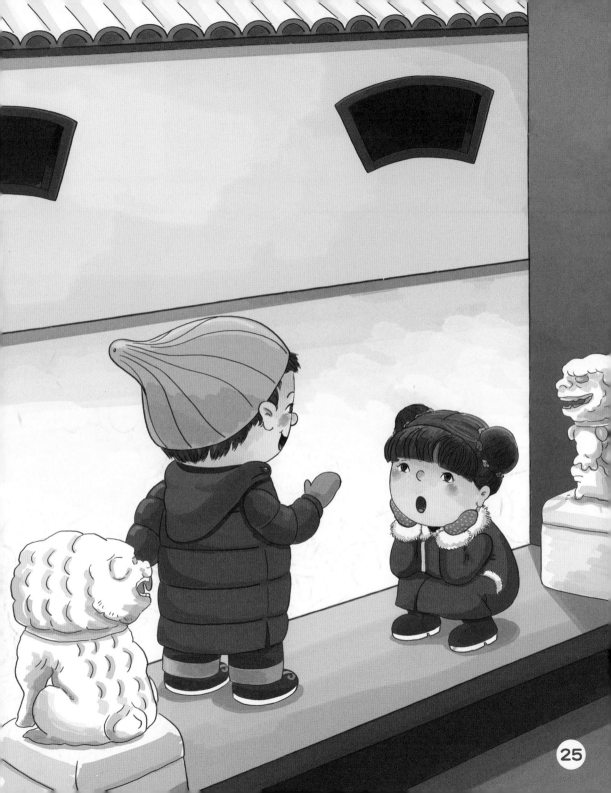

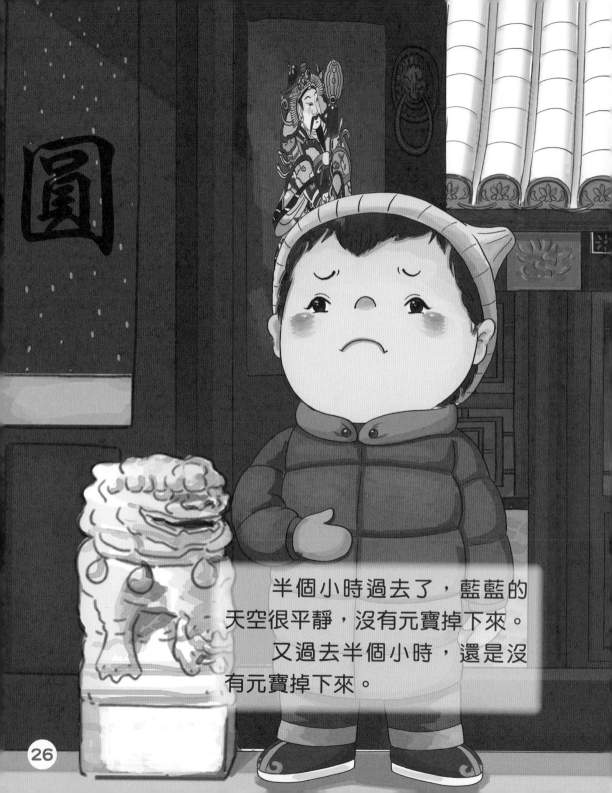

半個小時過去了，藍藍的
天空很平靜，沒有元寶掉下來。
又過去半個小時，還是沒
有元寶掉下來。

「不等啦，我要去吃餃子！」圓圓終於沉不住氣了，跑回了屋。

團團站得腳也酸了，肚子也餓了，可他還是決定繼續等。

「咕……咕……咕……」
團團的肚子餓得叫起來。

這時，媽媽已經煮好了餃子，香味從廚房穿過院子，一直飄到大門口，鑽進團團的鼻子裏。

「不行，我一定要等元寶掉下來，一定！」團團頭暈眼花地攥（粵：賺）緊小拳頭暗暗想着。

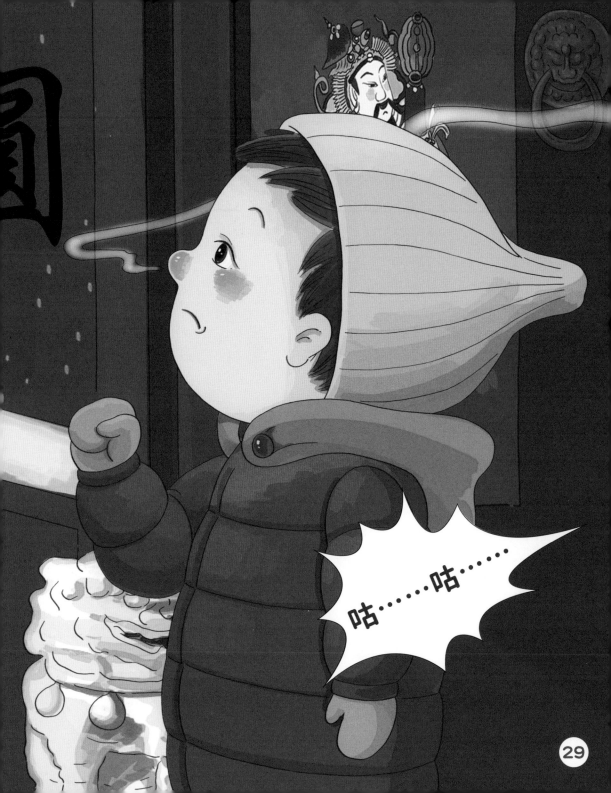

媽媽來叫團團去吃餃子，只見他傻癡癡、孤零零地站在大門口。「咦，團團，你站在這裏幹甚麼？怎麼沒跟小朋友們一起玩？」

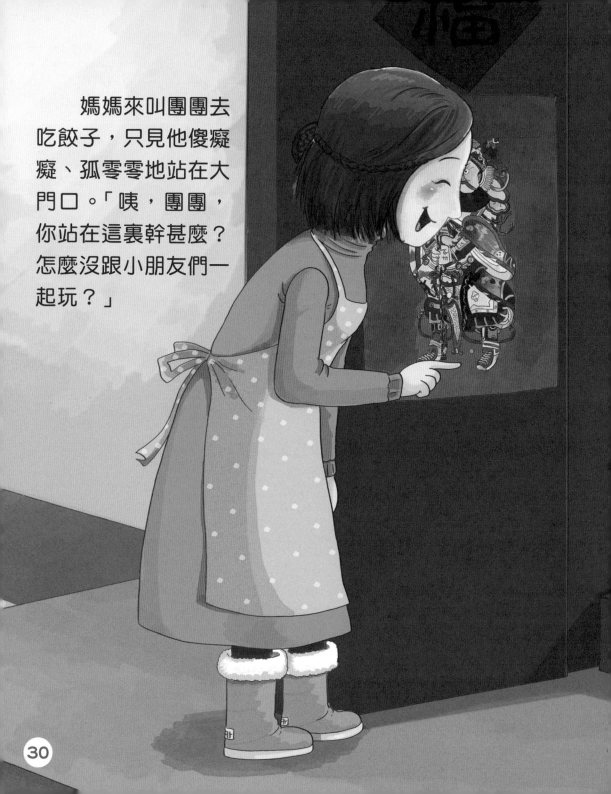

「我在等着撿大元寶呢！」
媽媽聽了「噗嗤」一聲笑
了出來，說：「那是爸爸為了
哄你們高興才那樣說的！」

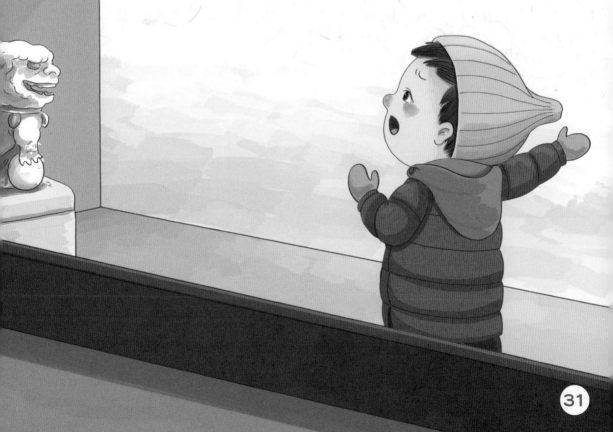

媽媽拉起團團的手說：「其實，財神並不在天上。」

「那他在哪裏？」

「你先乖乖去吃餃子，然後我再告訴你！」媽媽故作神秘。

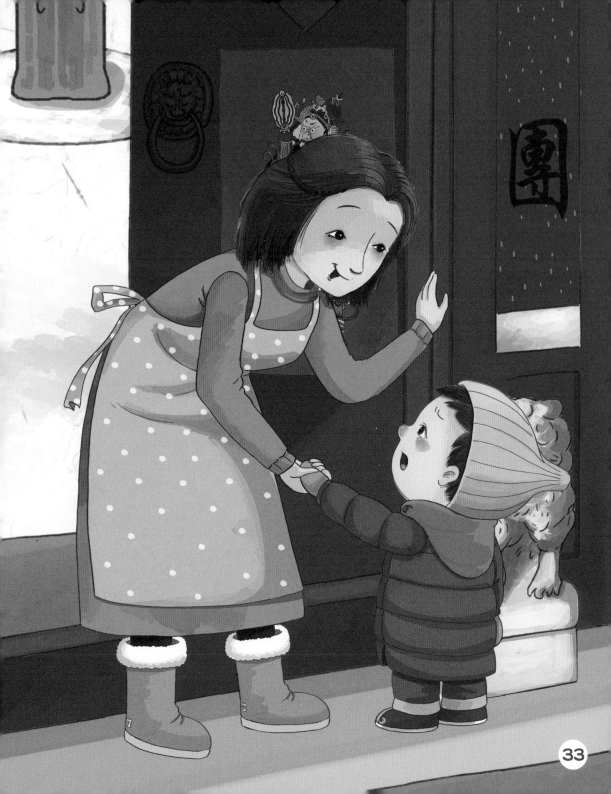

熱氣騰騰的餃子已經端上桌了，團團和圓圓一邊吹着熱氣，一邊往嘴裏送着餃子。

團團吃得最快了，一會兒就把五六隻餃子送到了肚子裏。

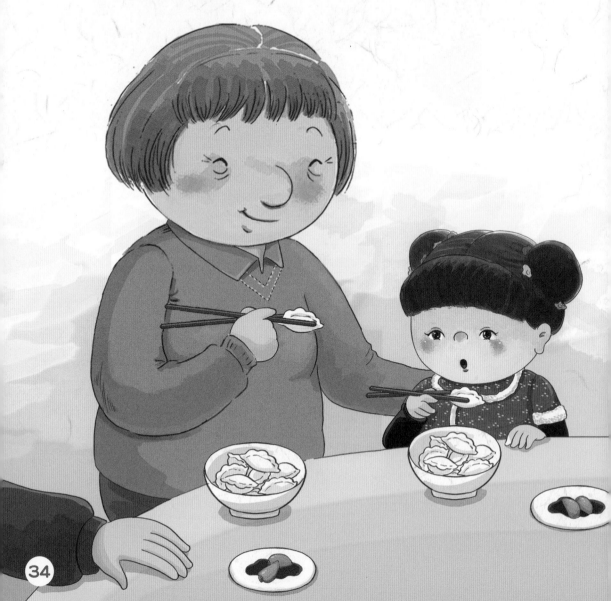

他用手背抹抹小油嘴：「媽媽，現在能告訴我，財神到底在哪裏了嗎？」

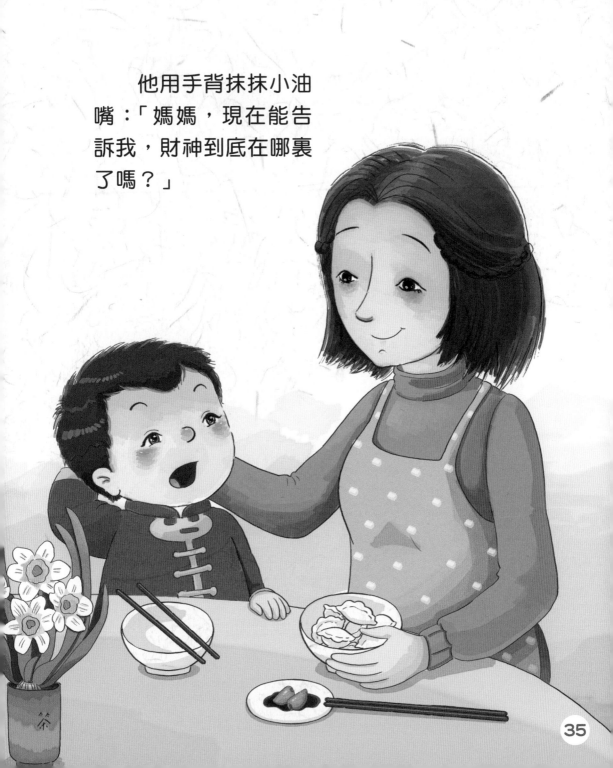

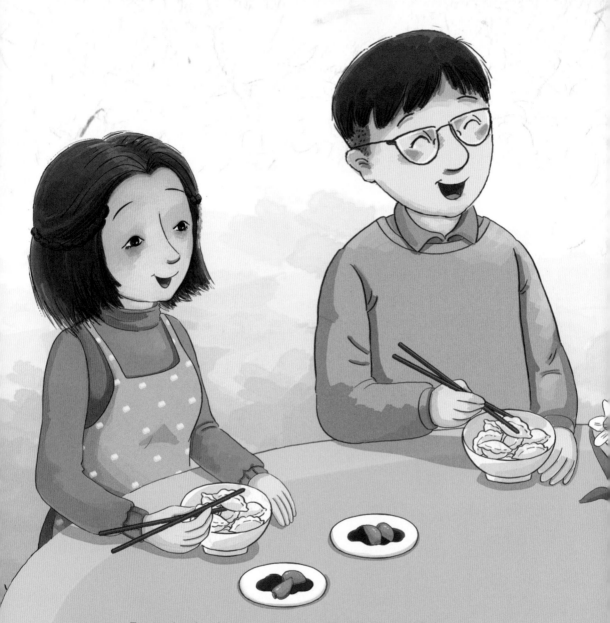

「他老人家啊，就在我們的手裏！」
爺爺把話接了過來。
「手裏？」團團把爺爺的手翻過來調
過去，找了又找：「這裏沒有財神啊。」

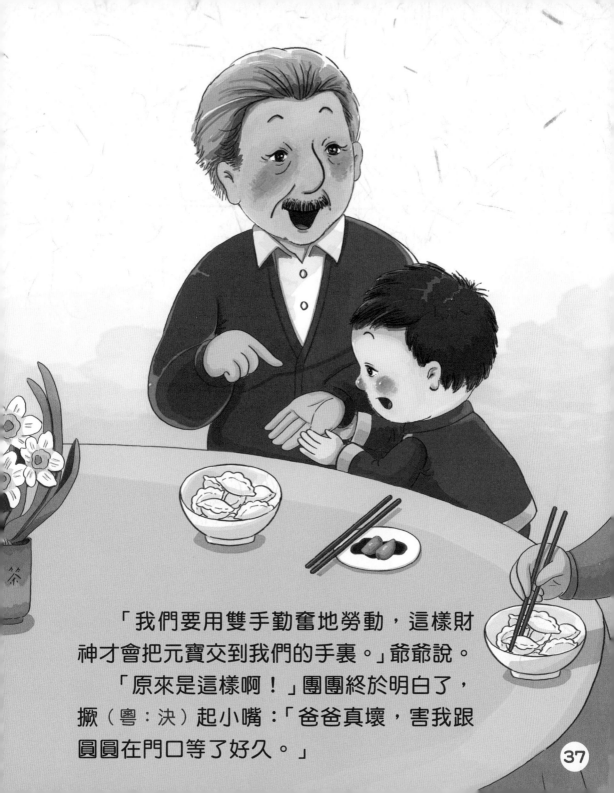

　　「我們要用雙手勤奮地勞動，這樣財
神才會把元寶交到我們的手裏。」爺爺說。
　　「原來是這樣啊！」團團終於明白了，
撅（粵：決）起小嘴：「爸爸真壞，害我跟
圓圓在門口等了好久。」

37

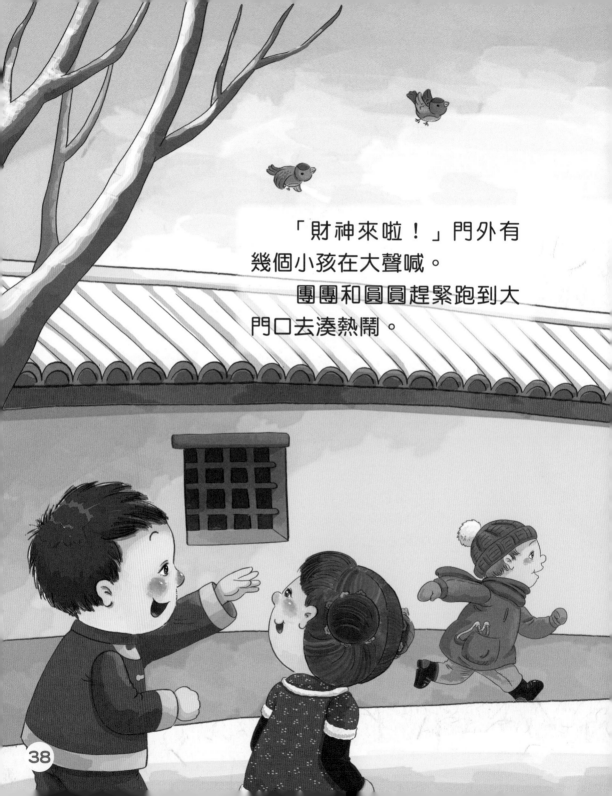

「財神來啦！」門外有幾個小孩在大聲喊。

團團和圓圓趕緊跑到大門口去湊熱鬧。

只見「財神」手裏托着一個大元寶，笑容滿面地走在前面，後面跟着兩個拎着一籃子元寶的小財童。

　　「恭喜發財！」

　　「財源滾滾！」

　　「富貴盈門！」

　　財神笑呵呵地跟每個人打着招呼，小財童把一些金紙做的元寶發給了周圍的小朋友。

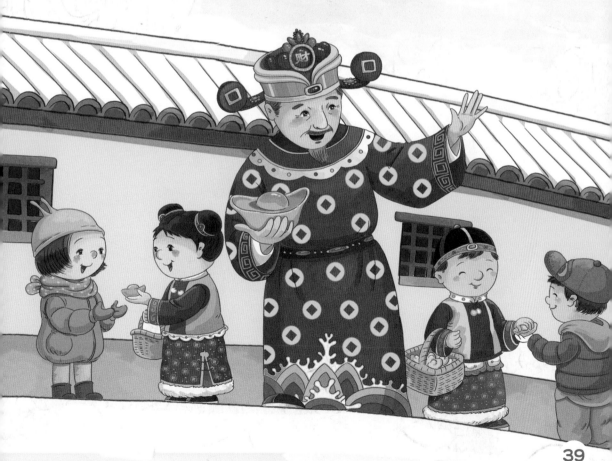

「這個財神爺爺跟我夢見的爺爺一模一樣呢！」團團喜出望外。

財神爺爺走到團團身旁，親自把一個元寶放到了團團和圓圓的手裏：「好好學習啊！團團、圓圓！」

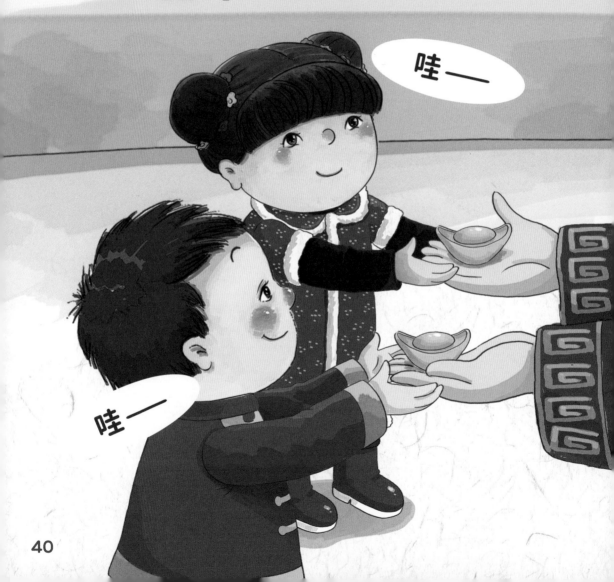

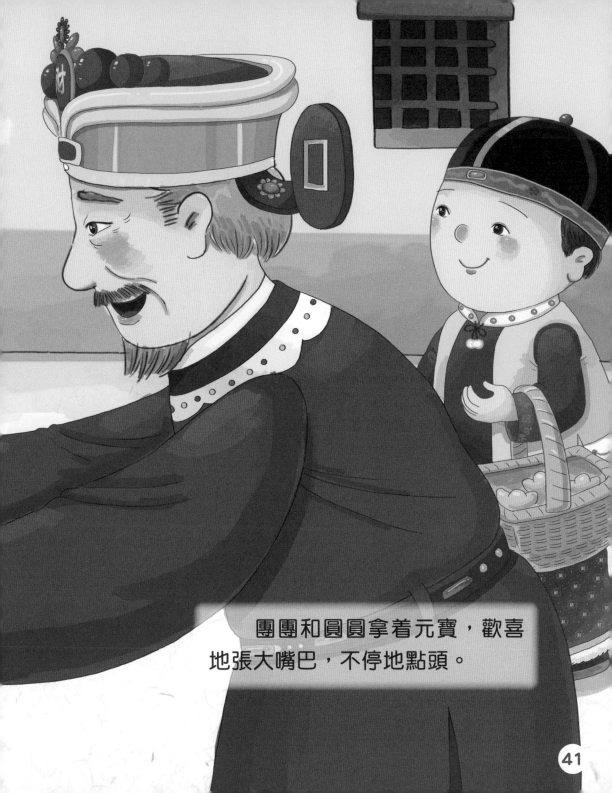

團團和圓圓拿着元寶，歡喜地張大嘴巴，不停地點頭。

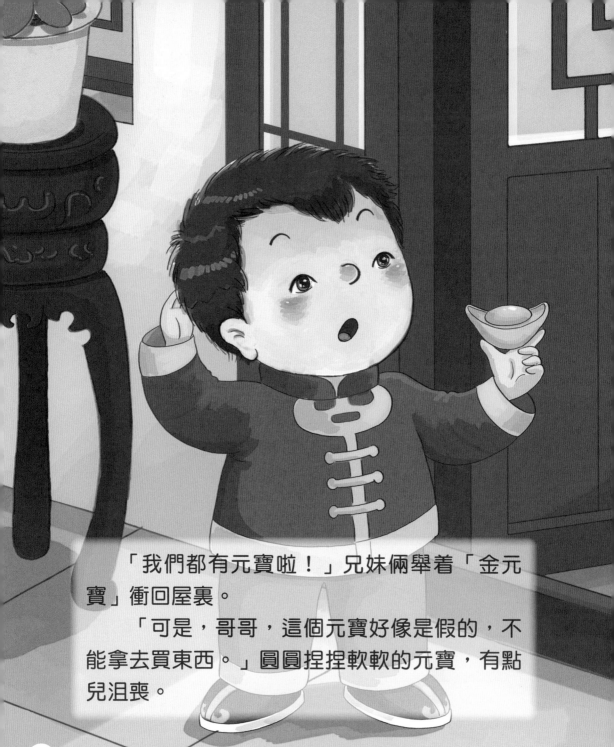

「我們都有元寶啦！」兄妹倆舉着「金元寶」衝回屋裏。

「可是，哥哥，這個元寶好像是假的，不能拿去買東西。」圓圓捏捏軟軟的元寶，有點兒沮喪。

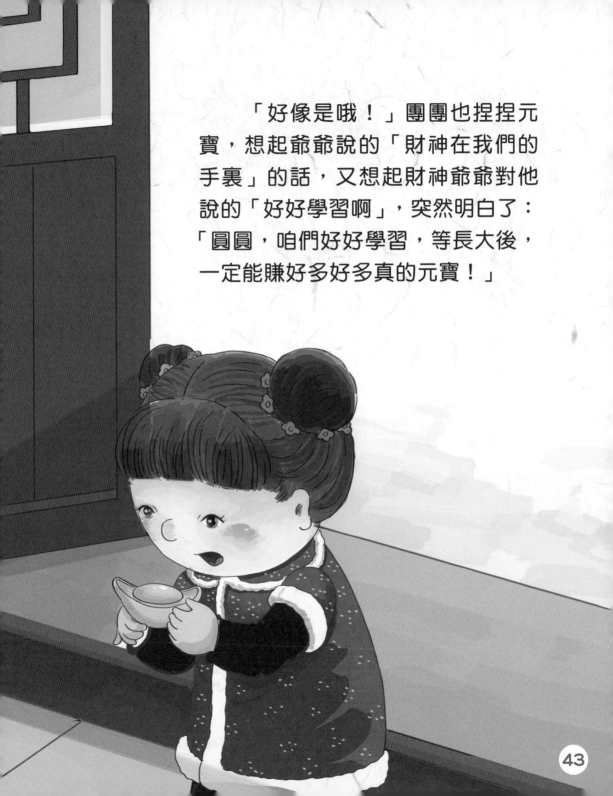

「好像是哦！」團團也捏捏元寶，想起爺爺說的「財神在我們的手裏」的話，又想起財神爺爺對他說的「好好學習啊」，突然明白了：「圓圓，咱們好好學習，等長大後，一定能賺好多好多真的元寶！」

　　「團團說得沒錯！」爺爺在身後讚賞地說。

　　「你們能猜出來剛才那位財神是誰扮的嗎？」嫲嫲問團團和圓圓。

　　「聲音⋯⋯財神的聲音好像在哪裏聽過！」

　　「而且他真的知道我們的名字耶！」

　　「快看，快看，財神爺爺的鞋子露出來了！那是九爺爺的大棉鞋呀！」

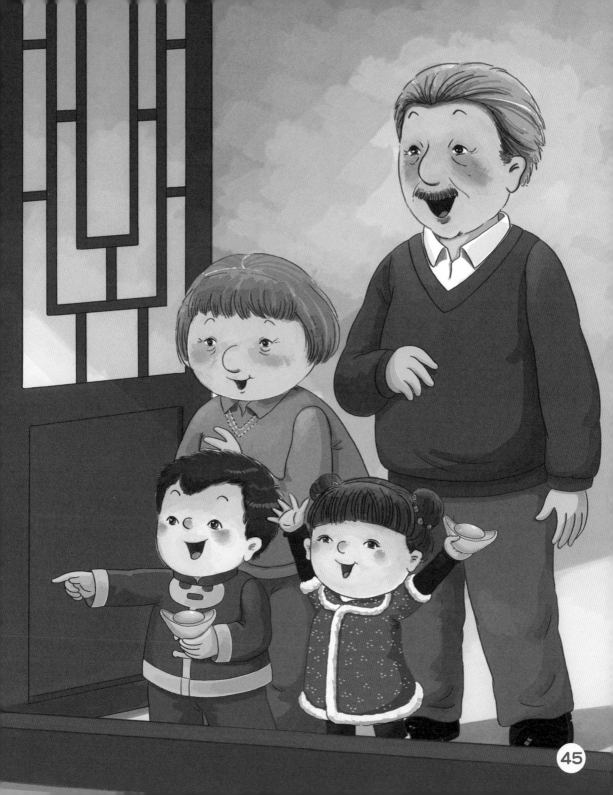